色　鉛　筆

Mercedes Braunstein　著

許玉燕　譯

三民書局

色 鉛 筆

目　　錄

色鉛筆初探

對繪畫初學者而言，石墨筆是最普遍的入門工具，而經過繪畫大師的巧手一揮，即使是基礎的繪畫媒材也可以創造出這麼傳神的肖像畫。法蘭西斯‧塞拉（Francesc Serra），無題。

　　所謂的色鉛筆即筆芯外圍裹著一層木頭而呈鉛筆狀的繪畫媒材。這種媒材除了可以用來描繪線條外，還可以創造出各種顏色效果。但要隨心所欲地運用色鉛筆來作畫，需要細心的觀察力與不斷地練習，不過，它也是一種可以隨時隨地信手拈來的創意工具。現在就讓我們來盡情揮灑幻想，同時展現努力練習的成果吧！

　　在開始畫之前要先知道我們需要什麼樣的繪畫材料，此外，也要區分清楚其周邊配備所附帶的重要特質。我們要先熟悉鉛筆畫的基本技巧，以便使用最恰當的方式來練習。接下來的部分我們將以普通的畫筆，也就是石墨鉛筆（即一般所稱的鉛筆），以及色鉛筆來學習如何描線條、畫陰影、上顏色，必要的時候，我們也將一併練習混色的技巧。

色鉛筆的運用可以讓我們同時展現線條與色彩的特色，這種工具也是寫生的極佳素材。文生‧巴耶斯達（Vicenç Ballestar），無題。

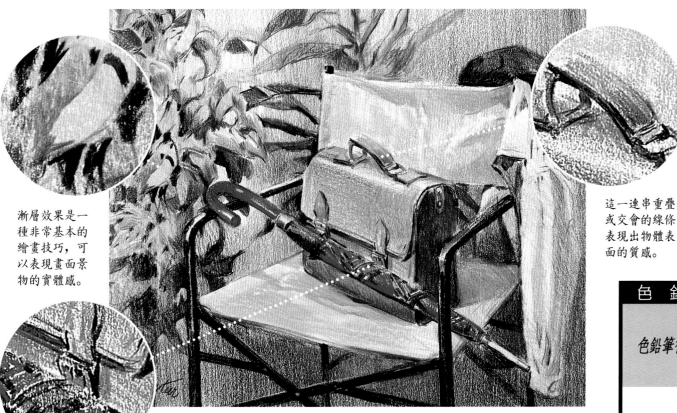

渐層效果是一種非常基本的繪畫技巧，可以表現畫面景物的實體感。

這一連串重疊或交會的線條表現出物體表面的質感。

在這一塊細部圖中，我們可以觀察到清晰的分隔線條。

任何題材都可以運用色鉛筆來表現，密里安‧費倫（Myriam Ferrón）的風景畫就是最好的例子。

基本材料

除了鉛筆與色鉛筆外，我們還必須要準備畫紙，或任何可以在上面作畫的基底材。另外，其他一些附帶的工具，有時候也可以發揮特定的功效。

畫筆套盒

市面上可以找到多種色鉛筆繪畫媒材，不僅套色齊全，也有各種硬度的石墨筆芯的套組。其中備有炭筆、紅粉筆及其他有顏色的白堊筆。不過不論是哪一種套筆組合都必須可以用來存放我們買來的繪畫材料。

色鉛筆

鉛筆是這一種繪畫工具的基本外形，而繪畫成品的展現則要看使用材料筆芯的特性。有很多種類型的色鉛筆，分別具有不同的表現特色，從一般教學使用的到專家級的都有，筆芯的硬度也有很大的差異性。不論如何，市面上所供應的色鉛筆選擇性五花八門，可任君挑選。

如果想要找粗筆芯的色鉛筆，則從直徑 5 公厘到 1 公分之間的都有，像這麼粗的筆芯外圍不需裹著木質外殼的保護層，便可容易上手。

石墨鉛筆

石墨筆也有很多不同的類型（鉛筆式的、條狀的、筆芯式的），但一開始入門的時候最好還是選擇鉛筆式的比較適當。

石墨鉛筆的石墨筆芯外圍由一層木質筆套保護，通常大約 18 公分長。筆芯依其軟、中、硬的材質類型可以表現出不同的層次效果。每一種硬度的筆芯都可呈現各自獨特的「黑色」效果，散發出金屬般的色澤，是一種灰色到純黑色的變化。條狀的石墨筆均為長條塊狀、多面體、或矩形的切割體。一般來說，其粗細大約介於 5 到 10 公厘之間。而筆芯則多半是直徑 0.5 到 5 公厘之間的圓柱體。細的筆芯甚至必須做成活動式的。

桌 子

繪畫用桌雖然不是絕對必要的工具，但是卻可以讓作畫的時候更加舒適。由於關係到倚靠角度的問題，因此可隨個人喜好選擇。選擇適當合宜而符合人體工學原理的畫桌，可以維持背部的舒適度，也可以使繪畫成果呈現最穩定的狀態。

色 鉛 筆

色鉛筆初探

基本材料

畫 紙

以石墨筆或色鉛筆為作畫工具時，我們多半習慣用畫紙來畫。除了表面過於平滑的紙質外，凡是可以使石墨筆或色鉛筆附著的紙質均可使用。也有特別設計使用於畫草稿、畫水彩畫等的特殊用紙，畫紙有散裝的、也有成冊販售的、有膠裝的、也有捲成筒狀的，種類繁多，樣式齊全。

其他媒材

上述畫紙以外，道林紙、馬糞紙也很好用，其他媒材同樣也可以斟酌取用，如有色或無色的薄木板、畫布等。甚至可以直接畫在小石頭或岩層上。當然，我們還是建議您先從傳統的媒材入手，也就是一般繪畫用的圖畫紙，您比較容易學習到各式各樣的作畫技巧。

盒裝色鉛筆

色鉛筆大部分是以紙盒、金屬盒或木質盒包裝。可以略分為 12 色、24 色、36 色、48 色……等，甚至還可找到單盒中即包括了 140 色的色鉛筆，像這種的產品就以多層的方式分置。比較起來，以木質盒包裝的由於重量較重故較適於室內使用；反之，金屬盒與紙盒包裝的重量較輕，便於攜帶，較利於戶外寫生用。幾乎所有生產色鉛筆的廠商，都會特別針對本身某些系列的產品加以精巧的設計，便於使用者作畫時可以很方便地拿取。

畫　板

當我們作畫時，維持畫紙的固定是絕對必要的。因此我們可以利用合成木板，或 "Táblex" 特製畫板，再使用圖釘、夾子或自黏膠帶固定即可。畫板的表面最好是找平滑一點的，不要有任何的凹凸起伏，尺寸大小大概比畫紙各邊略多出 5 公分左右最為理想。

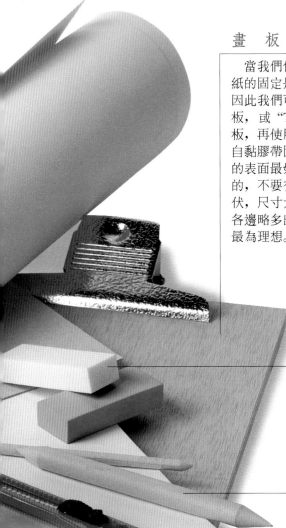

橡皮擦

有時候在作畫時會用到橡皮擦，或者也可以使用麵包屑(土司白色的部分)作為擦拭的工具。

紙　筆

當我們想製造出擦筆效果時，紙筆就會是一項必備的工具。市面上可以找到各種尺寸的紙筆，但是為了入門練習，選用中型的紙筆即可。

美工刀與削鉛筆器

用色鉛筆來作畫，手邊一定要有美工刀與削鉛筆器。這些工具可使削鉛筆的方式變得方便許多。

開本大小

在紙張的選擇上，除了要注意品質與重量外（以每平方公尺多少公克來計算，換言之，是以面積來衡量），還要考慮到尺寸與開本的大小。以色鉛筆作畫，通常規模較小，因此選擇小型或中型開本即可。散裝或成冊的畫紙多半呈長方形，可依類型的不同橫放或直放地來作畫。畫紙最普遍的尺寸是 24 × 32 公分大小，不過，如果想畫較大幅的畫作，也可以選擇 36 × 48 公分的。當然，我們也可以將大張的畫紙自行切割成我們需要的大小來作畫。

保存的材料

石墨鉛筆或色鉛筆的完成作品並不特別需要用固定劑來處理，因為它們畫好的顏料附著性較好，但是固定劑的使用還是可以提供進一步的保護，也可保持畫面的清潔。我們建議使用較為普遍的 250 克裝以上的噴膠。

我們還需要準備直紋紙以便保護存放在紙夾內的畫作，紙夾則最好可以容納各種不同尺寸的畫紙。

如何開始動手畫?

一開始從事畫作練習,要先備好石墨鉛筆或色鉛筆,除此之外,當然還要有畫紙和支撐紙的畫板,橡皮擦與用來削尖鉛筆的工具也是不可缺少的。然而最重要的,應該要試著空出一個方便作畫的空間,同時把所有的材料井然有序地安排妥當,以便於工作的進行。

請仔細觀察每一種畫紙本身不同的質地:
1. "Ingres Vidalon"畫紙表面有線條狀的紋路。
2. 這種水彩紙是屬於中顆粒的畫紙。
3. 有些像 "el Figueras" 廠牌這樣的畫紙製作得有如畫布一樣。
4. "Canson" 的畫紙有顆粒的那一面整齊勻稱,適合表現某些題材。

石墨筆芯

石墨是一種含有金屬光澤的油性物質,現今一般工廠出品的多半是人造的。石墨筆芯的硬度是以數字和字母來分類,字母 B 代表軟性筆芯的硬度;而 H 則代表硬性筆芯的硬度;HB 系列或 F 系列的筆芯則指中硬度筆芯的筆,B 系列的筆芯共有 8 種硬度。2HB 的筆芯用來寫字相當適合,但如果是要用來畫畫,那麼我們就需要一支筆芯較軟的筆。筆芯越軟畫出來的線條就越黑越濃,畫陰影素描也就越容易。我們若試著用 4B 的筆來做速寫草稿會覺得非常好用。

畫 紙

選擇畫紙除了注意其色彩外,還有其他的特點也扮演關鍵性的角色,那就是紙張的磅數、表面的附著度、飽和度及其紋理。

紙張的磅數越重就越厚,當然耐用程度便越高;當我們用很尖銳的筆尖作畫時,遇到越細緻、越薄的紙質就越容易劃破,因此如果我們選擇磅數小的畫紙作畫,就要特別地小心。

石墨鉛筆與色鉛筆色彩的附著度在每一種畫紙上表現各有特色。一旦畫紙的色彩接受度已呈現飽和的情況下,即使我們再上更多顏色,色調也不會因此而加強。這一點也同時要看鉛筆筆芯的硬度而定,越軟的筆芯,色彩的承受度越高。

畫紙或其他作畫用的基底材表面紋理的特性,在我們描線條、畫陰影、上顏色時即可顯現出來,任何一筆畫上去,各種畫紙表面的肌理紋路便立刻產生各自不同的效果。

雖然我們現在只是用簡便的紙張來畫草稿,但是選擇專門繪圖的畫紙或水彩紙、粉彩紙等特別用紙來做練習,也是絕對必要的。

色鉛筆與有色筆芯

色鉛筆有很多種類型,主要是依照筆芯的成分來分。雖然各種色鉛筆中各個成分所占的百分比不同,但其中的蠟質部分都加入了一種融合高嶺土(一種黏土)成分與含蠟的色料(可畫出顏色的物質)。一般最常用的是一種區分為兩種不同硬度的油性色鉛筆,其中最軟的筆芯可以讓我們輕鬆地上色作畫。

選擇 24 色的色鉛筆套盒來作畫,多半可以找到需要的顏色,不太需要經過混色調整。如果使用的是 48 色或更多顏色,當然顏色的選擇性就更多了。但不論如何,在作畫時,養成整齊排列色彩順序的好習慣,有助於您尋找所需的顏色。

用軟的筆芯來作畫會比較容易。開始時可以先用 2B 筆芯來畫。另外可以準備一支 4B 的鉛筆或更軟的純石墨筆芯，如 6B，用來比較與各種筆芯之間不同的效果，尤其是與 2HB 這樣的筆芯相比較，便知道後者較適合用於書寫。如果為了求取方便，不想經常花功夫去削鉛筆，也可以使用 2B 或 3B 的自動鉛筆來練習。

關於其他工具

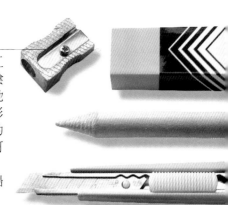

如前述所提，色鉛筆本身就是一項工具，有了它，我們可以用來描線條、畫陰影、上顏色。但是還有一些效果須運用其他的工具，方可表現得出來，例如運用擦筆作色彩調整。雖然，手指頭的任何部位都能夠發揮出類似的功效，可是指腹的運用最為得心應手，此外，我們也可以應用中型的紙筆來製造這種效果。

切割器指的是可以藉由轉動而把鉛筆筆芯削尖的削鉛筆器，或者是用來切割紙張以及削尖筆芯的美工刀等。若選擇使用自動鉛筆，那就不需要任何一種切割器了。

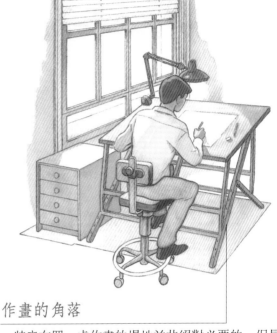

繪畫小常識

如何將畫紙固定在畫板上

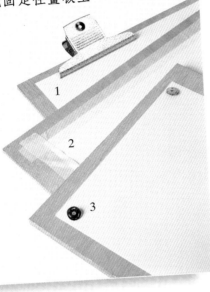

作畫時，我們應該盡量避免畫紙歪斜或皺掉，為做到這一點，就得把畫紙的四個角固定住。有很多方式是我們可以選擇的，例如夾子、紙膠帶或圖釘等都可以使用。作法如下：

1. 夾子的作用可以把畫紙的每一個角緊緊地固定住。

2. 紙膠帶可以將四個角固定，也可以將四邊都貼起來，但在撕的時候就得要很小心。

3. 大幅的畫作可以用四到八個圖釘，最好找能夠將畫紙牢牢地固定在畫紙上的圖釘。

作畫的角落

特意布置一處作畫的場地並非絕對必要的，但是如果情況許可，將工作的地方弄得井然有序些，會覺得做起事來神清氣爽。擁有一張好的畫桌，一扇可以讓自然光線投射進來的大窗子，或是一盞恰當而可以達到相同效果的藍色小燈泡或鹵素燈，一組可以妥善保存所有繪畫材料的櫥櫃，尤其重要的是，一個安靜又宜人的工作空間等等，這種種整合起來就會是一個最適合的作畫場所，也會讓你的工作成果斐然且效率提高許多。

色彩的選擇與排序

色鉛筆在慣用色彩的混色方面具有某種程度的困難度，因此最好還是準備色彩系列充足屬於專業用的筆盒，等級則中等或高級均可。36 色以上的色彩組合足可以使任何的繪畫主題發揮得遊刃有餘了。

色鉛筆盒中顏色的排列要有次序，最好是養成隨時保持色彩序列的習慣，這樣可以在作畫中順利地找到你想要的顏色。一旦我們開始作畫，在工作的進行中必然不斷地更換畫筆，拿起一支，畫完就放回原位；再拿另一支。因此，色彩的排序相當重要。顏色可以按照不同的色系來歸類：如黃色、橙色、紅色、紫紅色、紫色、藍色、綠色等；從淺的顏色排到深的顏色。屬於濁色系的顏色，如土色、褐色、淺綠色、灰色等，可以另外以一個群組排列，或穿插在其他顏色之間。標誌出一個讓你自己覺得容易操作的準則，然後養成習慣來維持。最重要的是白色要在顏色序列的開端，而黑色則位於最末端。

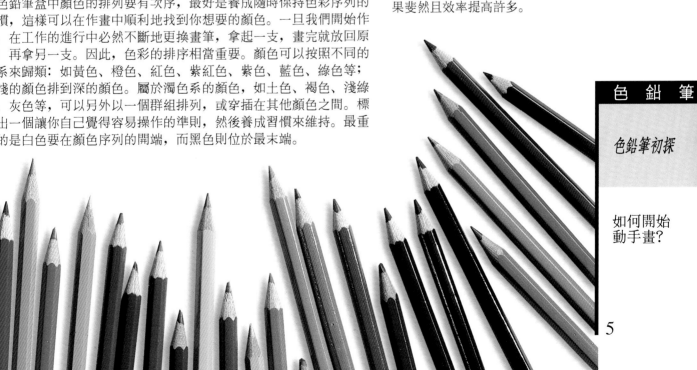

以色鉛筆為工具

以色鉛筆作為繪畫的工具，如何利用它的一些基本特性，將繪畫技巧盡情地發揮在繪畫題材上？色鉛筆的執筆方式有何特點？需要注意哪些事情？如何削尖？這幾點都是我們應該事先清楚了解的。

要是色鉛筆掉落地面，即使外圍有木質保護層，筆芯也有可能由裡面碎裂開來，削尖的筆芯則必然應聲斷裂。

筆芯的易碎性

色鉛筆的木製外殼是用來保護筆芯的，但還是只禁得起小力的撞擊。一旦受到劇烈的撞擊或掉落地面，筆芯甚至是木質的外殼就會出現裂痕或者整個斷裂。因此，我們應該盡可能避免這種情形發生。

材料的保存

當我們的繪畫工作正在進行時，一旦畫筆離手，如拿取橡皮擦或換畫筆時，就應該將原來使用的筆置放在原來的位置上，最好是放在不會滾動或掉落的地方。例如，放在一個盒子裡面、一塊攤開的棉布上、或工作桌的隔板上。繪畫工作告一段落時，就立即按照原來的次序放好收起來。最好觀察一下如何收藏可以讓繪畫工具維持在最佳的狀態，讓你隨時隨地用起來都能得心應手。

如何執筆

習慣色鉛筆的執筆方法是學習作畫的最基本功夫。畫細部地方時握的方式就跟書寫時一樣，而保持筆芯尖端和指頭的適當距離讓你可以比較容易控制這項工具。當然，你也可以用其他的方式來持握，也就是用手掌的掌心來轉動筆，或用手的側邊來幫助使力，以便畫好大塊面圖案或需要畫陰影的部分。

線條

色鉛筆要畫線條非常容易，我們可以用削尖的筆芯來完成（畫細線條時），或斜握用筆側來畫（畫粗線條時），調整筆與畫紙平面的傾斜角度就可以創造多元的繪畫效果，包括點和線等各種造形，即使是單純的線條，也可以有筆直的、彎曲的、甚至是交錯穿插的。

粗細

筆芯的直徑也就是當我們壓著筆在紙上用力畫出線條所看到的最粗的線寬。如果我們所使用的筆芯削得很尖，施加的力道就必須小一點，其所畫出來的線條會像筆尖一樣那麼的細。

筆朝掌心的握法可以用在畫大塊面塗繪的時候。

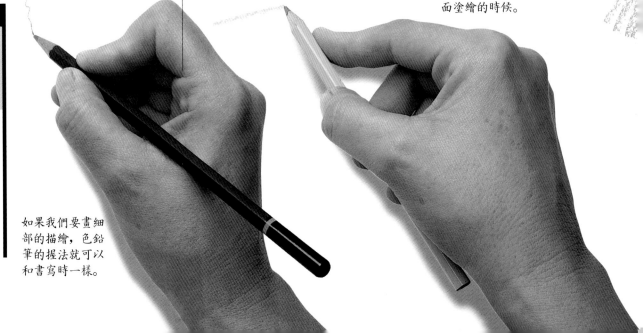

如果我們要畫細部的描繪，色鉛筆的握法就可以和書寫時一樣。

創作意念與具有美感的描線法

　　我們嘗試透過線條的經營呈現實景中所有的物件，但這個時候我們還是需要一個引導。首先我們應該先將幾條主線固定住，或先描幾條草稿線。這時候的線條應該要輕輕地畫,以便可以修改或擦掉。在所有類型的線條中，物體輪廓的確定線是最重要的，經由不厭其煩的練習，假以時日就可以隨心所欲的畫出最具個人特色的線條表現方式。當你第一次使用這種媒材作為繪畫工具時，線條的表現方法通常是最難掌握的，不過經過練習後，你會找到信心且毫不猶豫地表現創作的意念。

線條可以用來描出外形，甚至直接用來呈現一幅風景畫。

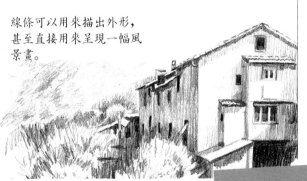

輪廓線可以勾勒出我們要彩繪顏色的範圍。

要描繪一個對象，可以透過線條的運用，先將輪廓勾勒出來。

深淺度

　　重壓色鉛筆畫出來的線條比較深且粗；若壓的力量輕一點，則表現出來的色調會淡一些，且線條也會比較細了。

● 繪畫小常識 ●

如何削鉛筆

　　我們可以用兩種不同的方式來削尖色鉛筆。一種是利用削鉛筆機，另一種則是使用刀類的工具。若使用削鉛筆器則削出來的筆尖會呈現規律的圓錐狀。也有一種可以同時削出兩種不同長度的削鉛筆機可供選擇。若是使用刀類的工具，則可以把筆芯削得更長一點，同時可以一再地削，直到感覺握起來舒適為止。

我們可以用美工刀來削尖筆芯。

也可以直接使用削鉛筆器。

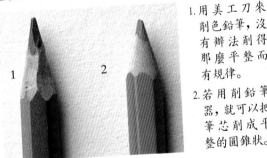

1. 用美工刀來削色鉛筆，沒有辦法削得那麼平整而有規律。

2. 若用削鉛筆器，就可以把筆芯削成平整的圓錐狀。

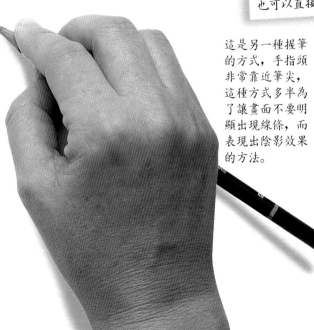

這是另一種握筆的方式，手指頭非常靠近筆尖，這種方式多半為了讓畫面不要明顯出現線條，而表現出陰影效果的方法。

畫作的保存

　　畫作一旦完成，為了避免弄糊或不小心摩擦到，我們應該要把畫作存放在畫夾內，並且另外墊一張直紋或橫紋的紙以達到充分保護的功效。有些畫家會上一層噴膠當作一道額外的保護措施。

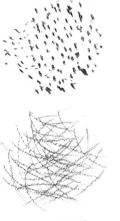

畫陰影或上色、色調、色域

當我們用石墨鉛筆在畫紙上描繪出一連串的線條時，就可以表現出陰影的效果；只要使用了色鉛筆也就可以創造出各種色彩效果。根據筆芯在畫紙上施加力道的大小，就會得出不同深淺色調的顏色，這些效果我們都可以透過色域練習排列出來。

建 議
常常保持筆芯削尖的狀態可以使畫出來的紋路質感更加細緻。

不規則紋路的畫法

紋 路

色鉛筆是一種用來表現紋理質感的最佳工具。不論是點或線，所有造形紋路都可以經由重複或交疊的技法表現出來。任何點或線的系列組合都可以適切傳達我們的構思。我們應經常練習紋路的畫法，因為每一種紋路都可以讓畫面呈現出不同的風貌來。

畫陰影與上顏色的紋路畫法。不論是畫陰影或上顏色都可以採用一種規則紋路的畫法。雖然會比較費工，但是一開始用這種方式來練習可能會比較適合。畫面重疊的線條越多，就會呈現出越均勻的覆蓋面。通常規則的紋路是用直線的線條重複交疊構成，此時每一條直線都有各自清楚且規則的方向。

不呈現線條的陰影與顏色畫法

不論是畫陰影或是上顏色，要讓觀者察覺不到線條的畫法，就色鉛筆這種繪畫工具而言是比較難以控制的。這關係到要選擇好一個方向，在描繪的時候，細心維持同一個方向。每一道線條都要緊鄰著前一條線畫，時時保持同一個力道，最後就可以畫出勻稱而平整的陰影或著色了。

倘若要覆蓋顏色的範圍很大，就先畫好一小塊區域，然後再慢慢添加顏色到另一個鄰近的區域，之後逐次以此類推，要注意盡量將切線掩蓋起來。

規則紋路的畫法

色 鉛 筆

色鉛筆初探

畫陰影或上色、
　色調、色域

8

我們可以使石墨鉛筆在畫面上塗抹的線條痕跡幾乎看不到。靈活運用你的手，可以適當地控制筆的方向，以及筆芯在畫紙上的力道。畫的時候，講求線條移動的敏捷度，不要一下子畫很長的線。現在所示範的是一種陰影的表現方式。

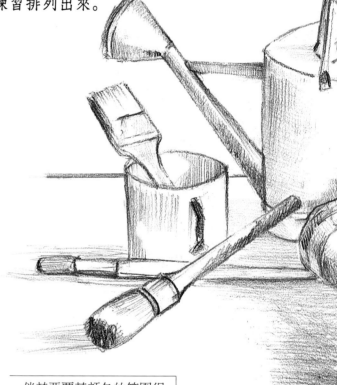

我們可以用各種方式來製造出許多不同的色調：

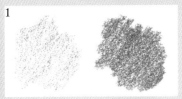
1

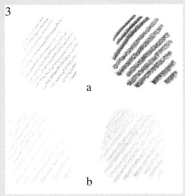
3

a

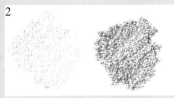
2

b

1. 上色時，每種顏色可以使用不同的力道，但是每一種色調應該各自維持其力道的平衡。
2. 畫陰影時，可以在現有的一層色彩上再覆蓋另一個顏色層。

3. 描繪紋路時，使用同一系列的顏色來逐步加深每一道線條的色調濃度 (a)，或逐漸增加線條的數量 (b)。

按照我們對筆芯施加力道的大小，在畫面上所印出的痕跡，就可以看出色調顯現的情形。施加的力道越大，色調就越深；力道小些，色調就比較淺。不論畫面背景是否畫出紋路，每一片陰影或顏色都會呈現出它色調的深淺。但是倘若你在筆芯上所施加的力道越大，畫出來的色調越濃，那麼，紋路的色調就會看起來比較深。

層層覆蓋後的色調。 我們可以在已畫好的一層色彩上再覆蓋另一層顏色藉以加深色調。但是為了要在原來色彩上維持勻稱的質感與原色調相同的層次，每一層後來附加上去的色彩應該要保持同一個力道。

我們也可以使用鉛筆或色鉛筆來作第二層的覆蓋，藉以模糊之前畫陰影或上色時所遺留下來的切面痕跡。

這一幅圖畫的陰影部分，我們是採用規則的紋路來完成的。

a. 我們透過逐漸增加線條的深度，製作了一系列色域圖譜。
b. 應用削尖的色鉛筆所畫出的重疊線組合也可以製作另一種色域圖譜。
c. d. 明顯可見的色彩線條可用來上色，不管是直線或曲線，我們利用其彎曲的幅度或線條行進的方向，藉以強調物體呈現立體的情形。
e. f. 我們可以透過對每個色調所施加的不同力道，來製作色域圖譜，但所用力道的增加是逐漸地、有次序的。

在同一幅作品中，可輪流以不同的紋路方式來畫陰影，或不以畫紋路的方式來上色。即使色域不同，但只要安排得當，且色彩與色彩之間彼此相關，就會是一幅成功的畫作。

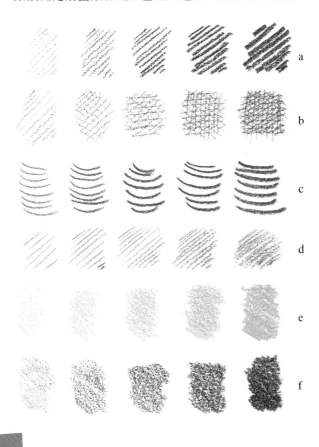

a

b

c

d

e

f

繪畫小常識

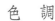

每當我們在進行繪畫工作時，一定要記得利用空下來的另一隻手來幫助保持畫面的平整。線條筆觸的行進路線應該與拇指到食指之間的連結線平行，以免紙張在承受強力筆觸時皺掉。如果可能的話，最好時時提醒自己，壓住畫紙的手應該要維持在畫筆描繪的範圍之外為佳。

一定要維持畫面的平整

色域圖譜的呈現可以經由一個圓柱體造形的練習得出。

9

漸層練習

使用鉛筆或色鉛筆開始作畫前，有一項基本技巧是我們必須要做的練習，即色調漸層圖的練習。換言之，就是練習運用畫陰影或上顏色的技巧，讓色調的明暗度按照一種漸層的順序排列出來，要注意中間任何一個部位都不要留下色差的情形。

色鉛筆也可以畫出紋路的漸層效果。

光是用普通鉛筆，我們就可以製造出紋路的漸層效果。

運用漸層技巧，色鉛筆也可以完美地呈現出景物的立體效果，就像圖例中捏皺的紙團一樣。

紋路的漸層

也就是與原先我們所做的紋路練習一樣，但是是以一種有次序的色調漸層排列的方式來呈現。在做這個紋路漸層練習的時候，必須要注意到每一筆施加在畫紙上的力道都要控制得當，同時畫出筆觸的線條行進方向均須得宜。

陰影的漸層

描繪陰影的漸層效果，除了畫筆力道與線條方向的控制外，還要使線條彼此交互並列。剛開始練習的時候，筆尖不要削得太細，比較容易進行這一項練習。

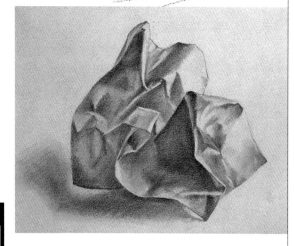

色 鉛 筆

色鉛筆初探

漸層練習

當我們需要藉由漸層技巧在大範圍的區域中描繪陰影時，通常會一步一步地來完成。每一道個別步驟的描繪都不應該留下明顯的切線，最好是用各種不同硬度的色鉛筆筆芯多加練習，直到可以順利達到目的為止。

色彩的漸層

傳統的色鉛筆不是設計用來創作巨幅作品的繪畫工具，主要原因在於其筆芯性質是屬於硬質的。因此，有時候嘗試著採用粗筆芯的色鉛筆，或筆芯有點類似水彩筆那麼軟的色鉛筆，畫出來的效果便可發現明顯的不同。這些性質不同的鉛筆在使用上所需施加於筆芯的力道即有所差別。

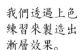

我們透過上色練習來製造出漸層效果。

塗繪大範圍的區域

使用色鉛筆沒有辦法一下子塗繪大範圍的表面，而是一步一步來。如果我們在一個色彩漸層上再增加另一個漸層，就必須使兩個系列的顏色恰當地銜接起來，色調明暗度之間要彼此密切地融合在一起。為了避免每個系列的漸層交界之間有色差與切線的產生，我們可以在交界處輕輕敷上另一層接近的色彩，使融合的效果更加細密自然。

漸層效果的調整技巧

　　經由一次又一次的練習，我們在繪製漸層效果時便會發現其中存在的困難點。這個時候調整明暗度的功夫就成了必要學習的技巧。通常我們只要運用鉛筆畫陰影或用色鉛筆上色的方式，再重複畫一層可以與原先色調融合的色彩即可。這個用來調整漸層的第二層色彩要能夠修飾第一層顏色的缺點，在必要的地方略微施加多一些力道予以修飾。

　　一般來說，這一類的調整作用以鉛筆來做就很容易，只要養成一個習慣，即當你要從事這一類的調整時，所施加的力道要比用色鉛筆畫還要輕一些；當然若以色鉛筆來做同樣也需要謹慎行事才好。

a

我們可以在一個漸層上 (a) 薄薄地覆蓋另一層色彩 (b)，使整體色調變得較深。

b

使用色鉛筆可以一步步地以漸層的方式，將畫面中需要覆蓋的區域逐漸描繪上設想的色彩。

要生動的畫出一個物體，首先要仔細地觀察光線的投射在物體表面所呈現的不同色調。色彩明度系統的建立，在於外在色調的觀察與色鉛筆色調調和的技巧上。

a

b

　　從範例的漸層效果中 (a)，我們要練習如何加入另一個符合這一個色調的漸層。我們可以使用一個接近的顏色來做。首先，薄薄地塗上這個顏色 (b)，然後可以在上層重疊其他的顏色以加強效果。

漸層效果與立體感

　　漸層技巧的使用可以將物體的體積表現得栩栩如生。我們可以先將物體最亮的部位以最淺的色調來表現，例如下圖的實例是以畫紙的白色來表現。接下來，按照色調明暗度的順序畫出，使描繪的物體逐漸成形。

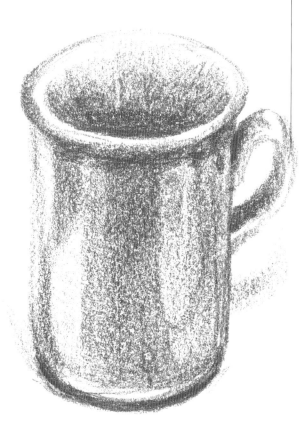

由於光源投射的原理，物體會呈現出光澤與反射的部分，也會有明亮與陰影的效果，我們在繪畫的時候，要注意將這些特點表現出來，因此要適度使用漸層技巧，使用時也應該要順應各種物體的造形來做。

色彩的明度

　　漸層技巧即是將色彩的明度作有系統的排列。當我們觀察一個物體時，應該要先確立各個色調區域的不同，將這些區域在腦海中以簡化的方式先映現出來，並在不同的色彩明度之間尋求其關聯性，以達到和諧的色調處理。這一類技巧的呈現方式對初學者而言會有些困難度，因為整體色調呈現不能留有接線與色差的情形，但是隨著漸層技巧的不斷練習，這些情形便會逐漸地減少。

更多的技巧

在這個章節中，我們準備了一系列描繪陰影與上色的基本技巧，也將介紹對任何一種鉛筆都很有用的留白技巧。同時，刮畫技巧的指導對於軟質的筆芯將可發揮極大功效，尤其對色鉛筆來說，更是不可少的表現技巧之一。

暈擦與色彩融合

使用擦筆工具來調整色彩暈染的效果簡稱為暈擦。使用這種技巧時，通常會以擦筆工具在已畫好的顏色上擦拭使之擴散，並使其呈現勻稱的線條造形，甚至使其線條痕跡消失。暈擦的呈現或多或少都包含有色彩顆粒的混合。而在色彩融合技巧方面，則是將擦筆工具在已畫好的顏色範圍上反覆塗抹，務求其色彩呈現均勻的質感。這兩種技巧的運用方式在使用石墨鉛筆與色鉛筆時各有不同，因為它們分別是兩種不同的表現媒材。
使用工具。暈擦與色彩融合技巧所使用的工具相同，最常見的是專門的擦筆工具或直接用指腹。這兩種方式都可以在畫陰影或上顏色時施加較大的力道，把石墨或色彩的顆粒擴散範圍或使之色彩均勻融合。

想製造出輕淡的陰影效果，同時又不要讓線條痕跡跑出來，只需將筆芯削出一些粉屑，再以手指頭或擦筆壓住粉屑壓擦出來即可。

用石墨鉛筆所製造的粉狀暈擦效果

為了製造出粉狀擦筆效果，首先，可以刮一刮筆芯藉以製造出粉末。再利用手指頭或擦筆壓在石墨鉛筆的碎屑上來作細部的暗色調，這樣製造出來的擦筆效果非常輕柔，且不會留有明顯的線條痕跡。

色彩的融合技巧

由於色鉛筆本身含有蠟質的成分，一旦有需要與鉛筆線條融合時，處理起來會非常恰如其分。當我們決定在一個已畫好的顏色層上再添加另一種顏色時，我們就要想辦法讓顏色顆粒彼此緊密結合。
白色色鉛筆。一個最普遍的色彩融合練習方式就是運用白色來調和顏色，也就是所謂的刷白技巧練習。我們可以在一層已塗好的色彩上再用白色色鉛筆覆蓋上去，此即意味著，再添加了一層蠟質成分。如此一來，白色色鉛筆就成了色彩融合的工具了。色彩的融合可以使色彩的應用達成一致化的效果，只要妥善運用白色，我們就可以製造出一種奶油般或粉彩般的質地，呈現出來的質感將有別於直接以色鉛筆塗畫的效果。
灰色色鉛筆。通常我們在使用淺灰色色鉛筆時，是以一種比較系統化的方式來做顏色融合的處理，因為一般來說，它會使原有的顏色變得較為暗沉。這是畫陰影的入門練習中，最容易上手的顏色系統。
漸層的色彩融合練習。我們可以使用白色或淺灰色色鉛筆來製造出漸層的色彩融合效果，主要表現於以層遞性的次序將漸亮或漸暗的層次感製造出來。

以暈擦效果上色

若我們使用傳統鉛筆來調整顏色，便幾乎沒辦法獲得任何明顯的效果。因此，將顏色使用於擦筆調整後的顏色層的正確方式是要把筆芯先削成粉狀，並用工具將其擴散開來。這種技巧非常容易獲得具體效果，就像我們要在畫面上鋪陳天空的底層一樣。

借助美工刀可以削出色鉛筆屑，再用手指頭塗抹，就會得到類似暈擦製造出來的效果。

用擦筆方式在藍色筆芯屑塗抹，製造出來的底層效果就像這裡所示範的，可以呈現廣闊的天空感。

當我們在原有的漸層色彩上再覆蓋一層白色時，就是在做色彩融合的動作。我們可以在整體色調較淺的漸層系列中得到一種生動的視覺效果。

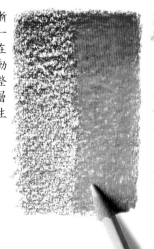

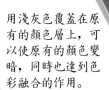

用淺灰色覆蓋在原有的顏色層上，可以使原有的顏色變暗，同時也達到色彩融合的作用。

我們可以在一片陰影上進行色彩融合技巧，以下我們所做的修改就是明顯的結果。

陰影的漸層 (a) 一旦結合了暈擦技巧，效果就會相當不同。在此運用暈擦或色彩融合技巧時，其與顏色相對行進的方向非常重要，從深色調逐漸到淺色調(b)，或整個相反過來 (c)，所呈現出來的視覺效果就會不同。

暈擦或色彩融合的漸層效果

漸層效果是一種可以與暈擦或色彩融合相輔相成的基本繪畫技巧。以鉛筆畫出的漸層，其整體色調呈現在色彩融合技巧的配合應用下會顯得較為暗沉。我們在描繪漸層色彩時，要注意將線條的行進方向及該使用暈擦效果的地方控制得當，這一點相當重要。在色鉛筆所描繪的漸層上，如果我們描繪的方式是從淺色色調延伸到深色，那麼，結合暈擦技巧所畫出來的整體色調就會比較亮。反之，就會看起來比較暗。暈擦效果的運行方向可以是圓形的或直線的，而其色彩運用的強度深淺則取決於描繪時所施加力道的大小。

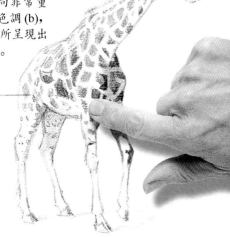

石墨鉛筆一旦結合暈擦或色彩融合技巧，即可在陰影部分製造出精緻的效果。

石墨鉛筆的暈擦與色彩融合技巧

利用石墨鉛筆配合擦筆或手指頭的使用，將石墨鉛筆畫出來的色調擴散開來或使色彩揉合，就會呈現出暈擦的效果。相反的，如果我們以來回擺動的方式來畫，結果就會像色彩融合一樣。

當我們用鉛筆在一塊陰影上作色彩融合處理，就會得出比較暗色調的效果。石墨筆的油脂成分會讓色彩融合處理更加順暢，不過，這是一個不能過度濫用的技巧，因為過度使用會使畫面變得髒髒的。

把兩種明暗色調並列相混，會得出另一種中間的色調，雖然這種透過色彩融合的處理方式會使整體效果顯得較為暗沉，但也不失為一種特殊的作畫技巧。

刮畫技巧

由於色鉛筆本身具有蠟質的成分，因此可以發揮刮畫的技巧。在一幅畫面已塗有深色且以色彩融合技巧處理過的顏色層，底層覆蓋有一層顏色，這時候，只要任何一個稍微鈍頭的東西，就可以刮出這一層的顏色。

刮畫技巧的原則是必須應用在畫上深且經色彩融合技巧處理過的顏色上，通常可以用一端為鈍頭的筆刀在畫面上刮出線條，並避開顏色的主體部分，否則會很容易產生顏色中斷的情形。

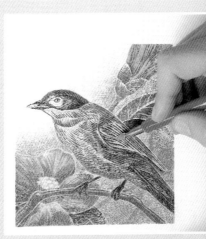

刮白技巧

這種技巧適用於各種類型的鉛筆畫。要製造出刮白效果必須用一端為鈍頭的東西在紙面上用力描出線條，在描的時候應該要用力直到畫出溝痕為止，同時要使畫面出現明顯的輪廓。不論是用鉛筆所畫的陰影或用色鉛筆所畫的色彩造形，均可藉此創造出極有特色的作品。

刷白技巧的重點就在於運用白色色鉛筆與其他顏色的色彩融合效果。

為了要製造出刮白的效果，首先應該要練習如何在紙上畫出溝痕。

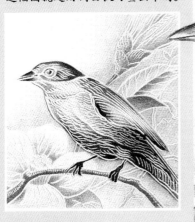

這幅圖就是用刮白技巧畫出來的。

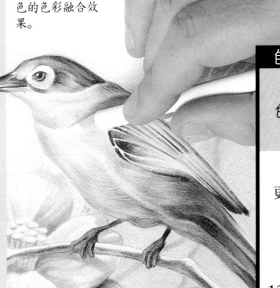

修 改

色鉛筆最基本的修改工具就是橡皮擦，但在使用橡皮擦的時候必須將畫紙固定住，以免因拉扯造成畫紙的損壞。一道輕輕的鉛筆痕是很容易擦掉的，但是粗深的線條再怎麼擦拭，多少也會留下一些痕跡，故必須注意橡皮擦的使用限度。

不用擦的修改

輕畫的線條可以用正確的線覆蓋的方式修飾，不必急於擦掉。

如果只是在畫面上用很輕的筆觸畫了一條線，隨後又想修改，那麼，不必急於擦掉。可以在原來的線條上把正確的線重疊上去，只要用比原來還要深的線條，原先錯誤的筆觸就會被掩蓋掉。

1

2

1. 一道筆觸很輕的線條可以輕易地用橡皮擦擦乾淨。

2. 畫得比較深、重的線條，即使擦拭了也會留下輕微的痕跡。

使用橡皮擦

當然會有些線條一定要用到擦拭的方式來修改。在這樣的情況下，最好先確定在擦拭之前，橡皮擦本身是乾淨的。只要用橡皮擦凸起的部位，在想修改的地方以來回的動作輕輕擦拭。一般來說，比較輕的筆觸幾乎可以完全擦乾淨，可是比較重的筆觸則多半會留下一些輕微的痕跡。

問題與策略

畫紙表面在經過了描繪及擦拭後會變得比較脆弱。在全新的畫紙上描繪與在擦拭過的畫紙上再重新描繪有明顯的不同，因為畫紙原本的結構多少會受到損害。有一種方法可以掩飾這樣的缺失，即用食指指甲的背面在擦拭過的表面來回摩擦幾回。這是一種磨光表面的方式，主要是為了再度畫上去時，使得擦拭過的痕跡變得較不明顯。

一旦要在已經擦拭過得畫紙表面重新再畫一次時，會很明顯地發現紙張的質感變得比較差。

擦拭的限度

經過擦拭，基本上可以恢復畫紙原本的顏色，但難免還會殘留一些痕跡，而筆觸較深的線條也會留下溝痕。當我們要再度畫陰影或上顏色時，會看起來比較髒一點。因此，不論如何應該要盡量避免修改。

1 2 3

1. 現在我們分別用橙色、紅色、洋紅三種顏色的色鉛筆，以很深的筆觸來上色。

2. 畫上的顏色不太容易擦掉，即使是最淺的色調也是一樣。

3. 如果嘗試用其他顏色來覆蓋殘留的痕跡，有時候還是沒辦法完全讓痕跡消失。

一道用力畫出的線條比在上頭用石墨鉛筆再畫一次所留下的溝痕還要明顯(a)。色鉛筆的不當使用會像這樣，當筆芯快用盡時(b)不經意地在畫面上留下木質部分的刻痕。

修改痕跡

要將殘留在畫紙上的修改痕跡去除掉有其難處，即使如此，我們還是可以用一些訣竅把問題降到最低。比如說，在畫紙的另一面用指甲背來摩擦修改的痕跡。

橡皮擦擦過的痕跡。石墨鉛筆所畫的線條經過橡皮擦擦拭，一定會在表面上留下痕跡，一旦再重新描繪時，就會得出像是刮白的陰影，痕跡反而更加顯眼。

鉛筆的不良使用。色鉛筆的筆芯尖端應該要保持削超出其外圍的木質保護層。畫的時候若是鉛筆削得不夠，外圍木質層就有可能會在畫紙的表面刻出痕跡，留下溝痕。隨著顏色加塗得越多，痕跡就會越加清晰可見。

橡皮擦隨時保持乾淨

每次使用橡皮擦以後，馬上就會髒掉。石墨的黑色或色鉛筆的顏色會黏附在上面，要是我們直接拿來再度使用，便只會使畫面弄得更髒。為了要使橡皮擦隨時保持最佳狀態，只要每次使用完以後，再到另外一張紙上摩擦乾淨即可。

使用過後的橡皮擦一定會變髒，在下回使用之前必須要先清乾淨，只要在一張乾淨的紙上像我們在擦拭線條一樣摩擦幾次，就會乾淨了。

如何清掉橡皮屑

橡皮擦擦拭過後，會有很多髒的橡皮屑留在紙上，如果我們直接用手撥開，會在無意間又弄髒了其他的區域。我們可以使用扇形筆或小排筆來清掃這些橡皮屑。這一項工具幾乎不會讓橡皮屑在畫紙上留下印跡，而且，只要常保工具的清潔，更不至於弄髒畫面其他的區域。

橡皮擦擦過以後，我們應該要用扇形筆或軟毛的排筆，將橡皮屑掃離畫面。

修改時如何固定畫紙

當我們要用橡皮擦進行擦拭工作時，另外一隻手的食指和拇指在必須進行擦拭區域的外側固定住。按照這種方式來進行，即使經受來回幾次的強力擦拭，畫紙也可以保持固定。養成這種工作習慣，可以避免畫紙皺褶產生。

為了做好擦拭工作，畫紙應該要固定妥當。如此一來，當橡皮擦用力在上頭來回擦拭，也不會使畫紙表面產生皺褶。

「刷白」功夫

用橡皮擦來做。我們在一處地方進行修改，意味著想要恢復畫紙原本的顏色，這有可能發生在畫面構圖中的某些特定的部位。當這樣的空白剛好與畫面構圖中某些色調非常淺的區域吻合時，我們就將這種用橡皮擦擦出的動作稱為「刷白」。

用刮除的方式。色鉛筆本身的材質可以允許刮除已畫上的深色部分，但是要很小心以免在畫紙上刮出洞來，而且如果要修改的話，也是要朝刷白的角度來思考。

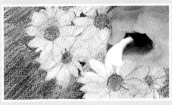

當我們為了要恢復畫紙原本的白色，使得畫面構圖改為淺色調，所進行的擦拭工作，我們稱為刷白。

由於色鉛筆本身含有蠟質成分，我們便可以用小刀輕輕地刮出白色來。

留白的價值

畫家有一個重要的觀念就是「寧可事先留白不願事後修改」。在每一回的畫作中，為了避免弄髒畫面，最好隨時準備一張紙保護畫面，並用來支撐拿畫筆的手。一張剪裁好的紙可以用來預先保留任何一個造形的剪影，相反的，自黏膠帶對於這個用途則顯得不太實用，不過，如果是用在設計框架構圖時就好用多了。

我們利用石墨鉛筆繪圖時，最好用另一張紙來保護，這樣就可以避免握筆的手將畫面弄髒。

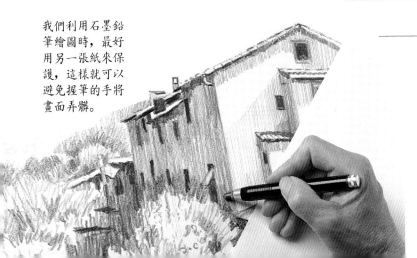

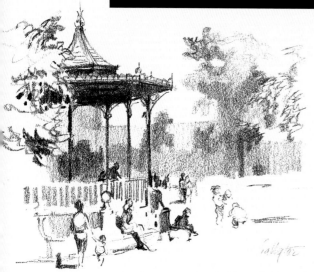

如果我們覺得炭筆畫是一種繪畫入門的優秀媒材的話,那麼,我們就應該想到鉛筆的技巧可能會稍微難一些。它需要更多的練習與熟練度才能得心應手。

而那些大師級的畫家是怎麼做到的呢?他們畫出來的作品簡直無懈可擊,所有掌握在手裡的線條均帶有藝術美感的特質。不論是否套用紋路質感的鋪陳抑或是擦筆摩挲的效果,這些畫家都將所有描繪陰影與色彩的技巧發揮得淋漓盡致,一心一意務求於透過實景的再現中烘托出立體的印象。

當我們有機會觀察大師的作品時,我們應該要仔細端詳:畫作整體色彩的調性、線條的走向、為何這裡用擦筆而那裡不用、為何使用紋路畫法或乾脆棄之不用……等等一連串的細節。

幾乎所有的畫家都會使用速寫本,他們通常在速寫的時候將景物中重要的部分先予以處理,當作未來畫作的基本色調雛形。在這一幅文生・巴耶斯達的速寫草圖中,他特意強調出線條使用的個人風格。

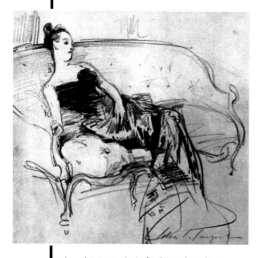

這一幅小小的速寫手稿僅由幾道帶有極度美感的粗略線條構成,是由大師約翰・辛格・沙簡 (John Singer Sargent) 所繪的高卓夫人 (Madame Gautreau) 速寫。從這幅作品我們看到如何用簡單的線條生動地捕捉人物的動態感。

色 鉛 筆

色鉛筆初探

追隨大師
的步伐

從這個放大的局部圖中,我們可以更清楚的看到畫家如何表現線條與色彩鋪陳的手法。

以色鉛筆為創作媒材,可以讓我們藉由線條的構成與應用賦予作品強烈的律動感。整體來看,在所有技巧的綜合使用中,一幅畫作即呈現出一種和諧的美感,當中將畫家的個人風格與其對於現實獨特的詮釋融合一氣,達成一種渾然天成的氣勢。

色鉛筆的應用

以這三個原色為基礎,理論上,可以混合得出所有其他的顏色。

現在我們即刻拿起色鉛筆,畫出所要描繪的色彩。先前我們已經討論過色鉛筆作為一種創作媒材所能應用的所有技巧,以及我們如何直接套用色鉛筆本身的顏色,或經由混色造出另一些繽紛色彩。

傳統色鉛筆的筆芯含油脂成分高且質地堅硬,在從事混色處理時,沒有辦法使畫作呈現出豐富的色彩變化。因此,我們應該擁有最起碼的色彩理論概念,以便明確掌握色彩的應用原則。其中包括了三原色、第二次色與第三次色,此外,還有一些用來參考使用的濁色系的顏色。

由於混色應用的困難度,一些信譽卓著的廠牌均提供了多色系選擇的色鉛筆組合。一旦顏色選擇多元的色鉛筆準備妥當,便可以使繪畫的工作順利進展。當我們準備就一個實景展開繪畫工作,要先行將必要的顏色挑好,再找個時間仔細觀察,並好好地規劃整個畫面,別忘了相關的參考色彩都要列入其中。

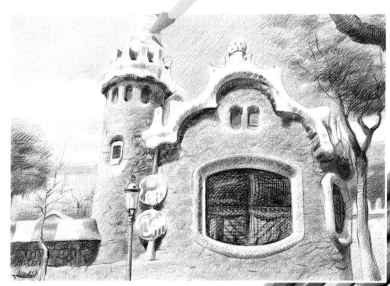

藉著多采多姿的顏色應用,與熟練的繪畫技巧,我們可以使景物的深度忠實的再現出來。米格爾·費倫 (Miguel Ferrón) 在這一幅習作中,僅僅使用了一些色鉛筆本身的顏色,和少許適當的混色,就呈現出這樣的效果。

米格爾·費倫的這幅畫是從三原色發展而來,最後他再用黑色色鉛筆描了幾筆線條,加以潤色處理。

在畫的時候,最好是直接使用色鉛筆原本提供的顏色選擇。

色 鉛 筆

色鉛筆的應用

17

色彩的混色

當我們選擇以色鉛筆為作畫的媒材時，色彩的混色方式是以色彩間彼此的重疊為原則。為了要正確處理混色，必須能夠掌握鉛筆的使用技巧。我們在畫紙上透過線條、紋路或上色等技巧，將某一個顏色重疊在另一個顏色上。經由這樣的操作結果，即達成所有色彩的視覺混合或融合的效果。

如何混色

色鉛筆的色彩混合是透過彼此的重疊而達成的。我們先在畫紙上畫出第一個顏色層，然後，直接在第一層顏色上面再重疊上另外一種顏色。要是覆蓋的顏色很淡很薄，則可以允許覆蓋兩層以上不同的顏色。但是，一開始練習時，最好還是僅限於兩種顏色的混色即可。

一個顏色重疊畫在一層比較淡的顏色或是比較深的顏色上，都能達到混色的效果。而且利用同一個顏色的不斷重疊，也會得出不同色調的顏色。一種顏色也可以利用下筆力道的輕重，表現出漸層的效果或深淺均勻的質感來。

這個重疊練習可以應用於漸層的顏色層中 (a)，或是均勻平整的色調層中 (b)，全視想要呈現的效果來做。

一般的著色方式是將一種顏色直接畫在另一個顏色層上，或是重疊在多個顏色層上。顏色重疊的目的是要使得色調增加深度。

紋路的混合

我們知道在混色的技巧上，除了可以將線條隱沒在色彩之中，也可以將它們清楚地顯現出來，兩種不同的混色方式會強調出迥然不同的特質。

在兩種不同顏色的紋路混色重疊中，創造出一種介於兩者之間的混色效果。

色 鉛 筆

色鉛筆的應用

色彩的混色

色彩的重疊

在看不見線條紋路的著色原則下，混色的處理會看起來像融合在一起。筆芯油脂的成分本身即彼此融混，呈現出均勻的質感。當我們重疊兩個不同顏色層時，出現什麼樣的結果則端視我們使用顏色的方式而定。換句話說，要看我們對於每一個顏色層重疊量的多寡，及色彩重疊的順序。

每個顏色的量。 我們所畫出的顏色層可以是輕薄的、濃重的、或是漸層的，每次著色都有可能表現出一種或多種色調。而所表現出的明暗度也因塗繪於畫紙表面色料使用量的多寡而有所差別，這也與我們在進行混色處理時顏色用量的多寡一樣。畫出的若是薄的顏色層，表示我們在顏色用量上較少；相反的，則較多。

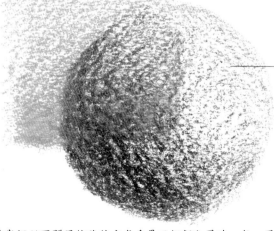

當我們以不顯現紋路的方式重疊兩個顏色層時，每一層都用不同的顏色來畫，我們就會得到一種均勻的混合質感，這種混合看起來是顏色彼此融合的。這裡所示範的是將一個藍色漸層球體造形重疊到一層橙色的情形。

18

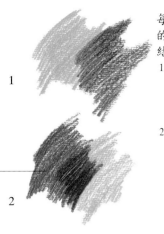

每個顏色層畫上去的順序對於得到的結果都會有影響：
1. 這是在一個上色較重的淺色層上再畫上一層深色的情形。
2. 第一層顏色是一個深且畫得較重的顏色，隨後用另外一種濃重的淺色來覆蓋便無法發揮很大的作用。

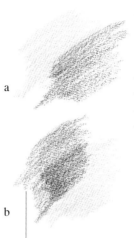

在畫上顏色層時若力道用得比較輕，就看不出很大的差異性。我們在一層輕淡的黃色上面，再用藍色塗上第二層 (a)；然後在一個輕淡的藍色層上，另外再用黃色塗上第二層 (b)。

兩種顏色之間的色域

所謂的色域是指一連串按照順序排列的色彩序列。即使經過不斷地練習，要從兩種顏色的混合之中產生色域也是相當不容易的事。因此，一旦挑選好了顏色，就必須不斷地交替色彩及改變不同的力道來嘗試。例如，在油畫的實作中，以一種顏色為主調，搭配另一種用量較少的顏色，所調出來的混合顏色就會較偏向第一種顏色。至於色鉛筆，由於顏色層應用的順序也占了關鍵性的影響因素，因此在上色前，最好先在另外一張紙上多加試驗看看。

如何安排疊色的秩序

我們在進行混色處理時，一旦顏色描繪的順序改變，得到的結果就會有所不同。其中影響的因素很多，一來，色鉛筆筆芯含蠟的成分會使得第一個顏色層就像其他顏色層的底層一樣；二來，深濃顏色層覆蓋性強，其視覺效果對觀者來說非常的強烈。各種顏色層搭配的結果很難事先預料，另外有一部分因素也要取決於筆芯本身的附著能力。

兩種顏色之間的漸層

從漸層的技巧中，我們可以在兩種顏色之間以選取鄰近色的方式，找出它們之間的漸層序列。這種練習方式經常應用，在這個過程中，透過兩種顏色的彼此重疊藉以產生混色的效果。練習的時候必須要有恆心，並且要仔細研究做出來的結果。不論產生怎麼樣的混色效果，雖然都是在第二種顏色重疊於第一種顏色的漸層處理中製造出來的，但是也不要忘了，所施加的力道對結果也會產生影響。

我們可以取任何兩種顏色來繪製漸層序列，雖然畫出來的結果還是要看色彩重疊的順序如何而定。這裡我們要以顛倒的方式，來重疊兩種漸層色，一種是紅色 (a)，另一種是黃色 (b)：
1. 先用黃色漸層然後再用紅色漸層。
2. 相反地，把紅色漸層放在下面，而黃色漸層則畫在上面。

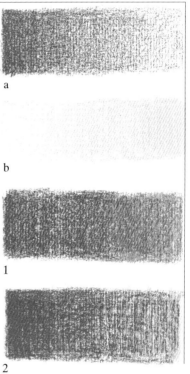

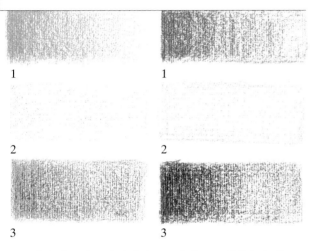

除了顏色應用的順序會有影響外，每一種顏色所加的量在混色處理上，也會使結果產生不同的效應：
1. 首先畫上橙色漸層。
2. 在它的上面再塗上一層均勻而輕淡的藍色。
3. 結果變成另一種整體顏色效果較暗沉的漸層色。

1. 先畫上一層藍色漸層。
2. 在它的上面再塗上一層均勻而輕淡的橙色。
3. 得到的漸層色變得非常暗，因為第一層的藍色，是屬於比較暗的顏色，而且在使用這個顏色的時候，在用量上添加了許多。

混色的困難度

由於色鉛筆本身是一種含有油脂的材質，在從事混色處理時並不容易，因此，以色鉛筆繪畫的技巧便帶有某種程度的困難。就是因為這樣，有時候畫家們並不會拿來直接描繪，反而將色鉛筆用作最後修飾潤色的工具。我們可以很明顯地看出來，當我們在進行描繪的時候，多多少少都會有顏色彼此重疊的現象。為了要幫助自己更順利地掌握這一種媒材，我們將討論色鉛筆中一些基本的參考色彩，在下面的幾個章節中，我們也將提及一些關於實際操作上的關鍵問題點。

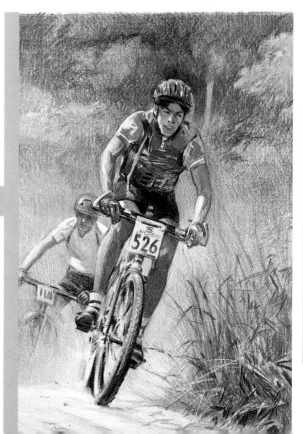

在這裡使用了洋紅色、淺黃色和淺藍色來作為色鉛筆的三原色，因為這些是最接近色彩理論的紅、黃和藍。

參考色彩

三原色

色鉛筆的三原色有：淺黃色、洋紅色以及淺藍色，後者就相當於藍色。每一種廠牌的色鉛筆都以一系列的參考色為分類基礎，但是，並沒有一個統一的標準。因此，每一家製造廠商都各自生產自己獨特的色彩序列。為了避免混淆，我們在此先用圖例解說的方式來說明各種顏色的特質。如此一來，我們就可以毫無阻礙地辨識我們自己的色彩組合了。

根據色彩理論我們知道有三種基本的顏色，也就是所謂的三原色：紅、黃、藍。透過混色處理，取這三種顏色中的任意兩種顏色互相混合，我們就可以得到三個第二次色：綠色、紫色和橙色，以及六個第三次色：紅橙色、紅紫色、藍紫色、黃橙色、黃綠色、藍綠色。儘管藉由混色處理還是不免有一些媒材上的限制，但是實際的操作練習卻可以讓我們找到屬於個人的獨特用色風格。

三種第二次色

理論上，當我們把三原色以等量的方式兩兩相混時，就可以得出第二次色。混合了黃色和藍色就得到第二次色的綠色；從紅色和藍色的混合中可以獲得第二次色的紫色；而混合了黃色和紅色就創造出第二次色的橙色。

在這樣的練習中，我們對於每一種顏色的著色力道應該要一致，這樣得出來的顏色色調才會平均而準確。然而即便如此，當我們仔細觀察這些混色成果，會發現到相對於一般市售色彩的光彩亮麗而言，混合過的顏色多半都失去了亮麗的光澤。

20

這裡選擇的一些現成的顏色，可以讓我們透過原色的混合之後，調整出比較明亮、乾淨的混合色：

1a. 第二次色的橙色是用等量的黃色和紅色混合而來。
1b. 現成的橙色畫出來的顏色鮮明而乾淨。

4a. 第三次色的黃橙色是用 75% 的黃色和 25% 的紅色混合而來。
4b. 現成的黃橙色畫出來的顏色則較乾淨而鮮明。

5a. 第三次色的紅橙色是用 25% 的黃色和 75% 的紅色混合而來。
5b. 市售現成的紅橙色畫出來的效果雖然暗沉但卻很乾淨。

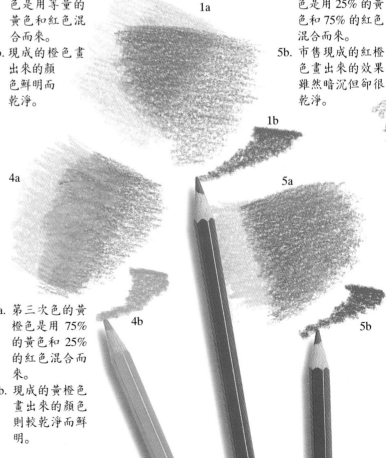

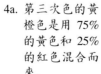

六種第三次色

根據色彩理論，當我們以 3:1 的比例混合了三原色中的任兩種顏色，就會得到第三次色。或用百分比的方式來說，用 75% 的一種原色加上 25% 的另一種原色即可。第三次色的黃橙色就是用 75% 的淺黃色和 25% 的洋紅色混合而來；而紅橙色就是由 75% 的洋紅色和 25% 的淺黃色混合的；紅紫色則是用 75% 的洋紅色和 25% 的藍色混合的；藍紫色是 25% 的洋紅色和 75% 的藍色混合；黃綠色中有 75% 的淺黃色和 25% 的藍色；最後的藍綠色包含有 75% 的藍色和 25% 的淺黃色。

但是，在實際的操作實務上要得到這麼精確的調色有相當的困難，因為要分毫不差地去計算所占百分比實在太過複雜。雖然我們知道每一種顏色的用量與力道施加的輕重相關，但是要在每一次混色時，力道都完全平均也是不可能的事。更何況，即使取得了相當接近的混色結果，與市售現成的顏色系列相比，這些得出來的結果看起來也會顯得混濁而黯淡。

理論的啟發

理論所傳達給我們的應該已經變成像直覺一樣了。當我們觀察黃色與紅色混合的結果，我們就應該知道黃色加得越多，所得出來的混合顏色就會越偏向橙色；而加越多紅色，得到的紅色就會越深。反觀黃色與藍色之間，則加越多黃色，得出來的黃綠色就越淺；而加越多藍色，得出來的黃綠色就越偏向藍色調。至於紅色和藍色，加越多紅色，得出來的混色就看起來越偏深紅色，越多藍色，偏向紫色的情形就越不明顯。

這一切都在在證明，我們必須在兩種原色中透過混色技巧來得到另一種混色，並從中獲得色域中所有可能的色彩，而非直接就能找到我們想畫的顏色。

3a. 第二次色的綠色是用等量的黃色和藍色混合而成。
3b. 這是用現成的綠色所畫出來的。

9a. 第三次色的黃綠色是加了 75% 的黃色和 25% 的藍色。
9b. 一般現成的黃綠色則是一種比較明亮而純淨的顏色。

2a. 第二次色的紫色是由等量的紅色和藍色混合。
2b. 現成的紫色可以讓我們畫出比較生動而明朗的色調。

6a. 第三次色的紅紫色包含了 75% 的紅色和 25% 的藍色。
6b. 現成的紅紫色是一種比較明亮而純淨的顏色。

7a. 第三次色的藍紫色有 75% 的藍色和 25% 的紅色。
7b. 現成的藍紫色比較明亮而清爽。

8a. 第三次色的藍綠色由 75% 的藍色和 25% 的黃色互相混合。
8b. 現成的藍綠色所畫出來的色調乾淨清爽，是一種帶有藍色調的綠色。

建　議

一旦我們需要的時候，就不要猶豫直接採用現成的顏色來著色；若一味將我們自己侷限於用原色來混色的思考，那麼，就可能會畫出顏色組合非常貧乏的畫作了。

濁色系的色彩

截至目前為止，在我們所討論的混色處理中，每一次都是以兩種原色混合的情況為基準。但要是我們同時以三原色重疊混合會發生什麼事呢？這樣的混色結果都會有一個共同的特點，就是顯現出來的顏色會比較暗沉、偏灰色調，得出來的顏色甚至會比原先預期的還要深。對於這一類的色彩我們稱之為濁色系或不和諧色系。

理論上的黑色

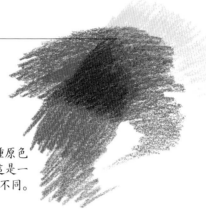

理論上，當我們等量混合了三種基本原色，即黃色、紅色和藍色後，就會得出黑色。但實際上，我們所真正得到的是一種很深的顏色，一種帶有褐色調的灰色。

當我們以差不多的深淺度同時將三種原色混合，會得到一種非常深的顏色，這是一種深褐色，與實際上市售現成的黑色不同。

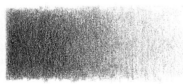

1. 原色黃與第二次色紫互為補色。這個顏色與第二次色紫相當。

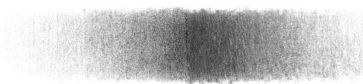

2. 原色藍和第二次色橙互為補色。這個顏色就是我們的第二次色橙。

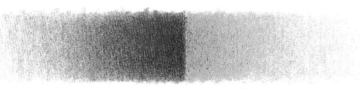

3. 原色紅和第二次色綠互為補色。這個顏色就等於第二次綠。

補　色

但是當我們將兩種補色等量混合，也會得出黑色。而哪些顏色是所謂的補色呢？當我們將兩種顏色並列畫在一起時，這兩種顏色會呈現出最高度的對比，那麼，這兩種顏色就是互為補色。比較重要的補色色彩組合有：原色黃和第二次色紫；第二次色橙和原色藍；原色紅和第二次色綠。

我們把兩種補色互相混合，實際上所做的就是在同時混合三種原色。這一點證實了顏色可以在不同的情況下運作，換句話說，每一對補色組合也就是由一個原色和一個第二次色（由另外兩種原色混合得出）構成的。

濁色系或不和諧色系色彩

當我們以不相等的比例混合三原色，或者以不相等的比例混合兩個互補色，所得出來的結果是不是會亮一些或清晰些，則要看每一種顏色所用比例的多寡。

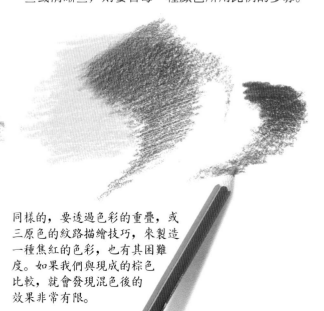

要證明透過色彩的重疊，或三原色的紋路描繪技巧來製造赭色，馬上就可以看出其困難。尤其是我們比較了由市售現成的金褐色的著色情形後，更可看出透過混色的成效不佳。

同樣的，要透過色彩的重疊，或三原色的紋路描繪技巧，來製造一種焦紅的色彩，也有其困難度。如果我們與現成的棕色比較，就會發現混色後的效果非常有限。

市售現成的濁色系色彩

在我們準備好的色彩選擇中，具備了所有色彩系列的顏色，這些顏色與那些最明淨、最純粹的顏色不同。我們所具備的色彩選擇越寬廣，就可以應用到更多的濁色系顏色。無可否認的，這些色彩使得繪畫的詮釋空間擴增到最大的限度。

黃濁色系。黃色系中存在有三種不同的差異：非常亮的金黃色（赭色）、另一種比較暗的黃色（天然赭）、還有另一種更深的黃色（天然暮色）；這些都算是濁色系的黃色。

紅濁色系。另一組屬於紅色系的顏色，有很明顯的不同，如看起來有些泛紅的棕色、焦褐色（很偏紅色，但又帶點土色）、焦暮色（一種非常深的褐色，有如烤焦的土色）等等。

綠濁色系。在綠色系中，馬上可以分辨出不同的橄欖綠、苔蘚綠、或任何一種純綠色，如翡翠綠或其他的綠。

藍濁色系與灰色系。灰色可以表現出各種不同層次的色彩傾向，所有色調的色域都存在有中性的灰色調。但是要區分帶有藍色調的灰色系、紫色調的灰色系或綠色調的灰色系等是非常容易的事。

用白色來調淡色彩

由於色鉛筆本身含有蠟質的成分，因此我們可以用白色來與其任何一種顏色混合。這種方式相當普遍，而且用來修改不太明顯的濁色系混色出奇地有效。從這裡我們也可以得出一個結論，即通常在實作練習中，我們透過混色製造出了一個濁色系顏色，可以利用白色來進一步混合使用。

一組多樣的色鉛筆組合，其中不乏豐富的色彩，甚至連濁色系的色彩皆包含其中，這也意味著我們可以從中找到日常生活中所有繽紛的色彩。

如何產生濁色系的顏色

我們可以藉由三原色的混合來創造出濁色系的顏色。現在我們就集中注意力，專心於一些具體的範例說明。

赭色。先塗一層濃濃的黃色層，再薄薄地塗上一層紅色，再更薄地塗上一層藍色。現在我們就得到了一個赭色了。

泛紅的土色。在紫紅色上面覆蓋一層黃色，用比較深的方式塗上去，其上再薄薄地塗一層藍色，我們就可以得到一個泛紅的土色。

褐色。我們先從一層薄薄的黃色開始，覆蓋一層厚重一點的藍色，然後再一層紅色，也是比較厚重一點，現在我們得到了一種很深的褐色。

現在讓我們比較一下經由混色處理所得出來的顏色，與市售顏色之間的差別。

拿透過三原色色彩重疊所製造出來的褐色，來與一般市售的褐色比較，透過混色處理的顏色其成效明顯不佳。

三原色
的習作練習

首先我們以戶外寫生的方式來做色鉛筆的繪畫練習，而且我們只打算使用基本的色彩三原色開始。光是由這三種色鉛筆的顏色所構成的畫作練習會讓我們明瞭色鉛筆顏色本身的侷限性。

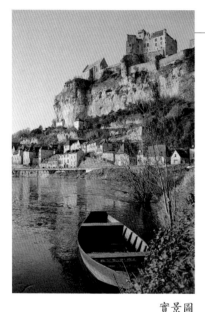

實景圖

一個實際的建議

仔細地觀察這個景致，我們應該要先研究每一個景點的顏色，並且分析如何掌握它們的色調。我們可以在另外一張紙上先用兩種或三種原色，以重疊混色的方式先試驗一下，直到達到滿意的混色結果為止。

最好先薄塗

一開始最好先上一層薄薄的顏色，因為在後續的作畫過程中，我們還可以利用同一個顏色，不斷重複薄塗來調整色調的深淺。

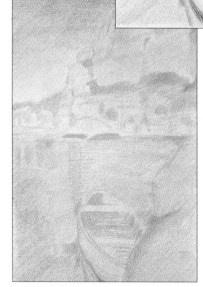

在藍色上面重疊畫上黃色當作植物的部分：黃綠的色調用得較深、一部分的綠色用中等深淺的力道、藍綠色的部分則要輕淺地畫。至於水面上的建築物和倒影，要用很深的黃色來加強金黃色和泛紅的赭色區域，天空的部分則不用黃色。

著色要從何處下手

一開始先畫速寫草圖，將我們要在畫面空間布局的主要線條勾勒出來，這些線條到時候就是用來引導我們著色的依據。可以用洋紅色或藍色來速寫，但是要畫得非常的輕，我們比較不建議使用黃色，因為黃色不容易在白色的畫紙上顯現出來。一著上顏色不必一定要將線條消除，我們知道速寫草圖的線條是作為著色時的界線來用，也可為各項景物塑形發揮特定的功效，因此我們不應忽視它們的存在。現在我們來看看應該如何開始著色。

用藍色開始著色會比較容易些，因為任何一個地方的陰影幾乎都是這種色調。同時，也可以幫助我們對於整幅畫作的規模獲得一個較立體的印象。

要得到滿意的結果，其主要的訣竅就在於第一層的顏色層著色上去時，力道盡量輕一些、薄一些，上顏色時不要有明顯的筆觸線條出現。

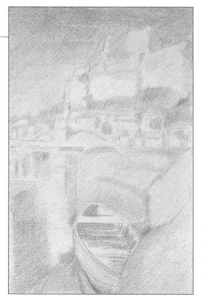

選擇用藍色來塗繪陰影的區域，因為實景中的整體色調是比較偏暗的。天空的部分要非常小心，應該要採用漸層的方式來畫。而植物、水面、和其他比較暗的區域，再用深一點的藍色描繪。

24

透過混色處理將原色層層疊覆上去，慢慢地修改畫作，使畫面的景象越來越清晰，色彩對比越來越明顯。

洋紅色在解決植物中某些帶有橄欖綠的部分只需要用到一點點，或者根本就不需要用到。相反的，水面上的紅赭色、紫色區域，和用來顯出黑色的部位卻要用到很多。

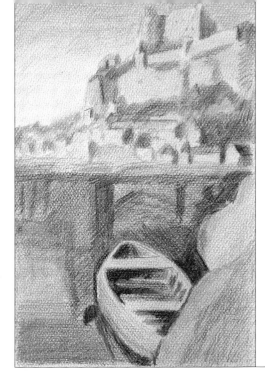

如何繼續

現在利用這一張圖，來練習如何在原有的色調與色彩選擇的基礎上擴展。我們繼續將一層黃色著色於第一層的藍色層上面。最後，再塗一層紅紫色。這幅風景中的景物其實只需要兩種原色就可以簡單解決，但是有些部分必須加入濁色系色彩的區域卻存在一定的複雜度。我們所選擇的這個範例相當具有學習價值，因為它在這三個原色的使用上，為我們提供了一個詳細解說各項作畫步驟的絕佳機會。

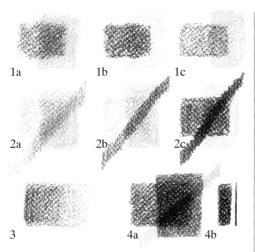

1a　1b　1c
2a　2b　2c
3　4a　4b

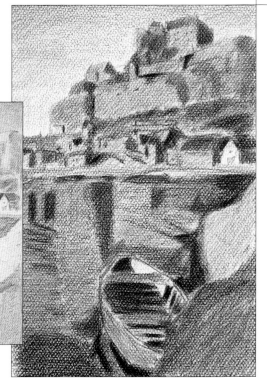

如果用群青色來代替原色藍，整體的色調在畫紙本身的白色襯托下，會更加凸顯出顏色的對比。

將黃色和紅紫色畫在群青色上，畫作立刻在濁色系的色彩之間顯現出生動的對比效果。

每一種顏色的使用量為何

藍色的使用是最隨意的，因為它只關係到一種色調的重現。而當我們應用黃色時，就要在赭色的區域加重顏色的使用，如土地和植物等的黃綠色；至於一些綠色的區域要稍微輕一些；藍綠色的區域則要再更輕一點。

紅紫色的顏色層主要畫在有土的區域，也就是那些非常陰暗而紫色的位置。

有光澤的地方一定要先保留

在使用任何一個顏色之前，一定要在腦海中先想好哪些位置是有光澤的地方，或者最明亮的區域。畫的時候，則要明確的將這些空間維持乾淨清爽，或者只用很淡的顏色畫，以免最後為了要恢復畫紙的顏色，還要用擦拭的方式將顏色除去。

最後的修飾

所有著色的工作都做好以後，我們必須要再做一些調整潤飾的工作，讓畫作色彩與戶外觀察的實景有一個成功的連結。我們可以就相關的景點再來一個全面的觀照，倘若發現有一些色調或顏色與整體不協調，就可以再添加幾筆色彩。如果畫面需要的話，也可以再勾勒幾道必要的線條。

這是在另外一張紙上嘗試混色所得到的結果。是用群青色、黃色、紅紫色混合出來的：

1. 黃綠色 (a)、藍綠色 (b)、綠色 (c)。
2. 赭色 (a)、土色 (b)、褐色 (c)。
3. 藍色漸層的練習有助於我們為畫作打底。
4. 這個「黑色」(a) 是用三原色混合出來的。用現成的黑色所畫的顏色和線條 (b)，證明了透過混色處理所得的黑色有其偏限性。

用一種顏色取代另一種

單用這三種原色就可以畫出一幅很精緻的畫作，但是我們發現經由混色的處理，無法將應該發揮強烈對比的地方凸顯出來。如果我們仍然參照同一個實景，依循同樣的步驟，只不過將原先的原色藍改換為群青色，會得到什麼樣的結果呢？顏色對比的差異性已經在第一個顏色層顯現出來，但是最後結果卻更加地凸顯了，這些產生對比的地方在畫作中發揮了另一種色彩的特質。原色的混色畢竟有其偏限性，只能施展某些具體的功效。

在這個練習中，如果需要以混色處理來畫時，用群青色來代替原色藍，用中黃色來取代淡黃色，用紅色來取代紅紫色。這麼一來，各個顏色重疊之後所畫出來的整體色彩效果會整個煥然一新。當然也可以善用市售的黑色，因為按照色彩理論混色出來的黑色，即使加了群青色，所得出來的顏色實際上還是深褐色。

色彩繁複的色鉛筆

我們若使用色彩繁多的色鉛筆組合來創作，就會使畫作看起來比較明亮。問題是各種顏色的色域一應俱全卻容易使我們陷入色彩的迷陣中。為了解決這個可能產生的問題，現在我們要來談一談某些色彩使用方面的原則，這也可以使我們的繪畫創作工作更加地簡潔流暢。

中黃色
深黃色
橙　色
赭黃色
焦褐色

中黃色
赭黃色
天然棕
焦褐色

深黃色
紅棕色
焦黃色
深褐色

橙　色
淺紅色
深紅色
紅紫色
洋紅色
紅棕色
焦黃色
焦褐色

該使用何種顏色呢

一旦準備好了色彩俱全的色鉛筆組合並決定動手繪畫時，每動一筆，就要思考該使用什麼顏色。為什麼用這種顏色，而不用另一種？一種顏色之所以被挑選出來是由於其本身的色彩特質，而且也必然與我們所決定要畫的構圖著色需求或其周遭的顏色布局有關。在決定要使用某一種顏色時，應該要考慮到與其他顏色之間互動之後所產生的較亮或較暗的對比關係。

每一種黃色的重要性

如何定義黃色的顏色特質呢？我們準備了許多種黃色，要從純粹的淺黃色、帶點橙色調的中黃色，以及含有更多橙色調的暗黃色中，找出一種有點偏綠的檸檬黃就變成是一件非常容易的事。

每一種紅色的效能

我們可以把橙色視為黃色調中最偏紅的顏色，或是紅色調的顏色中最偏黃的顏色。相反的，紫色則是最偏藍色的紅色。紅色調顏色的排序可以紅色向橙色及紫色兩邊延伸的方式，列出紅色系。

如何使用現成的顏色組合

使用一組組的顏色來做漸層的習作是非常有趣的色彩練習。這個練習可以讓我們習慣於如何表現立體的造形，以及訓練我們著色的力道。而且從各種顏色的混色處理中，也可以更加了解如何獲得最需要的顏色。

首先必須學會如何挑選顏色。 挑選顏色是為了要編組成顏色的序列。以一種代表性的主要色域作為畫面景物的基本主色，這些主色色域中的顏色可以使景物的色調趨暗，也可以使它趨亮。這些色域的整體組合可以用來表現一個光線照射下的物體，從它的最明亮處逐步轉變為陰暗部位的過程。首先，我們可以從一些比較具體的色域組合開始練習；之後再繼續以色鉛筆不斷地研究開發，嘗試其他各種不同的變化。

輕描淡寫。 我們建議一開始著色時，一定要先輕描淡寫。在比較淡的顏色層上面，再塗描另外的顏色，這時候，就可以用比較深的顏色層了。以部分遮蓋的方式，逐漸地進展下去。

程序。 這種漸層的描繪需要借助於許多種顏色，而且要以有次序的排列方式慢慢地加入這些顏色。先以第一種顏色塗一條帶狀的顏色層，然後再以第二種顏色塗另一條帶狀顏色層，其中有一部分帶狀僅塗有第一種顏色，中間的帶狀混合了兩種顏色，而另外一部分帶狀顏色層則只有第二種顏色。按照這樣類似的程序繼續塗下去，我們不斷依序加入其他的第三種、第四種、第五種顏色等。

加工潤色。 應用某一種特定的顏色來把塗繪好的漸層加以調整。換句話說，我們可以再用輕描淡寫的方式薄薄地塗一層顏色，使得整體顏色效果更加明顯地呈現出來。

每一種綠色的興味

只要瞄一眼任意一盒多色彩的色鉛筆組合，就可以發現裡頭必定配備了許多種綠色，每一種都各不相同。從這些不同的綠當中，我們藉由與黃色的排列比較，可以從純粹的綠色中區分出黃綠色系、綠色系及藍綠色系。當然還有其他的色系，如屬於濁色系的橄欖綠或苔蘚綠。在它們的色料成分中，除了黃色和藍色以外，還加了一些紅色的色料。它們是一些比純粹的綠色系還要黯淡的綠色系列，但卻很有顏色的質感，有了它們就可以畫出各種不同類型的植物了。

用色鉛筆來畫這個女孩的臉蛋，必須用上相當多的顏色。在並列或重疊了許多適宜的顏色組合後，這些漸層技巧的處理使得女孩的臉生動活潑了起來。

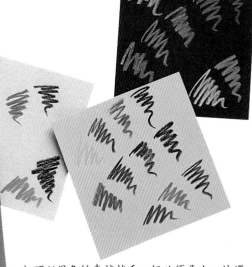

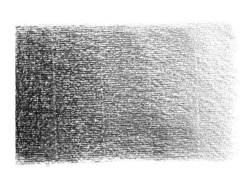
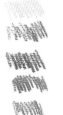

黃　色
綠　色
橄欖綠
苔蘚綠
群青色
普魯士藍

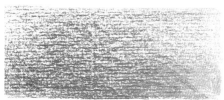

天空藍
群青藍
紅紫色

天空藍
群青藍
普魯士藍

每一種藍色的價值

在藍色系中色系的偏向非常分歧。我們可以發現其筆芯中含有一些白色成分藉以調淡顏色的天空藍、群青或靛色系列的藍等。除了這些色調以外，藍色也可以按照其顏色的偏向排列，如偏紫色的藍色系列、純藍色系列或偏綠色的藍色系列等。

土色系色彩

有一系列的顏色傾向於黯淡的，屬於濁色系的顏色，這些顏色系列讓我們想起大地的顏色。其中有明顯偏向於金黃色或粉紅色的赭色系列。我們大略可以粗分為土色系和褐色系兩大顏色類別。有些加入了紅色的焦褐系列顏色，和灰褐色系列，因為可以使暖色調的顏色變暗而被稱為自然的顏色。

許多灰色調的色彩系列

在多色組合的色鉛筆盒中，常常可以發現各種不同的灰色。要精確無誤地區分出偏藍的灰色、偏綠的灰色或偏褐的灰色……等絕對沒有問題，甚至還可以找出各種不同的色調。利用灰色系列的顏色來使色調變暗成效非常顯著。

我們該使用色紙嗎

我們當然可以選擇畫在色紙上，但是其主要考量在於，色紙的顏色與我們打算要塗上的顏色是否可以形成明顯對比。一開始練習時，我們還是建議用白色或鵝黃色的畫紙。等到經過了充分的練習之後，便可以用各種色紙來嘗試看看。

也可以用色紙來試試看，但必須要小心地選擇色鉛筆的顏色，讓描繪上去的顏色可以在畫紙底色的映襯下呈現出對比的效果。

挑選顏色及繪畫技巧

要真實再現一個描繪對象的第一個步驟就是挑選要使用的顏色，及思考我們即將用到的繪畫技巧。只要一點點基本的繪畫認知、色彩理論和一般常識，同時在著色前將我們打算使用的繪畫技巧想清楚，我們就可以開始著手進行繪畫工作了。

色 鉛 筆

色鉛筆的應用

挑選顏色及
繪畫技巧

畫葉子和莖要使用的顏色：檸檬黃、淺綠色、深綠色、靛藍色、白色和灰色。花要使用的顏色：中黃色、玫瑰紅、紅色、洋紅色和白色。花瓶要使用的顏色：檸檬黃、白色和灰色。

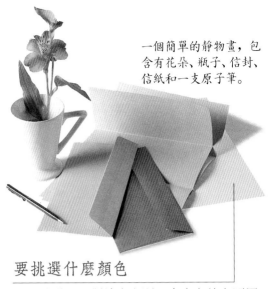

一個簡單的靜物畫，包含有花朵、瓶子、信封、信紙和一支原子筆。

要挑選什麼顏色

像這樣的一個繪畫主題，當中有許多不同的顏色，我們便可以畫出一幅相當吸引人的作品。成功的主要關鍵應該會在於我們事先所準備好的擁有各色俱全的色鉛筆組合。我們從色鉛筆組合中所挑選的顏色就是要用來直接描繪眼前實景的顏色。因此，我們必須仔細觀察實景中包含的所有物體，再檢視我們所準備的色鉛筆。經過比對顏色與色調之後，再從中選擇最能呈現主題的色彩。

顏色、色調與立體感

任何一個物體都可以具體分割出顏色與色調區域，這也牽涉到使用正確與合宜顏色的問題。幸虧我們所使用的色鉛筆組合具備了多色的選擇，如此便可以將物體從受光最明亮處到最陰暗處表達得相當傳神。

我們可以重疊顏色嗎

用來表現物體的各種顏色，可以任意將一種顏色畫在另一種的旁邊，不論是將它們並列，或者是部分重疊均可。雖然混色也可以視需要用比較均勻的方式來表現，但是顏色混合的痕跡多多少少還是看得出來，當然混色的情形也要視使用的技巧而論，如以畫紋路的方式畫、顏色層塗繪力道的輕重，甚至是畫紙的紙質也會有所影響。最重要的是要挑選適合用來描繪或重疊的顏色。

如何畫大塊面區域

每一幅畫都必須要找出最適合的次序來著色，尤其是如何在大塊面區域中藉由鄰近小面積組合的方式描繪。通常我們都會從呈現物體外圍輪廓的線條處開始著手，然後慢慢進展到覆蓋整個塊面為止。要注意避免在已經畫上第一個顏色層的上頭畫出類似陰影或著色過深的情形，免得筆觸的切面太過於明顯。之後，再輕輕地慢慢重疊、並列各個顏色層，直到畫出合宜的色調為止。

要不要用畫紋路的方式來著色

畫或不畫紋路的技巧可以分別使用，或是整體一起用。最後畫面上所呈現的效果會按照我們所使用的技巧而有所不同。若我們用畫紋路的方式來畫，那麼，就必須仔細研究線條的走向，以便描繪出物體的立體造形。紋路雖是繪畫的技巧元素之一，但是唯有配合使用合宜色彩來表現物體的立體效果時較為適用。

顏色融合

當我們的著色與重疊的色彩變得非常深時，畫上去的顏色就會融合在一起，畫紙的表面就會被色彩填得滿滿的。面對這樣的情形，一旦我們再另外以輕描淡寫的方式著色，或用明顯的紋路結構來畫，就可以形成一個畫面對比的元素。

刷白技巧。這是用白色色鉛筆使畫好的顏色融合在一起的普通技巧。在這個靜物畫中，我們在所有明亮的區域都刷上一層白色，如此一來，就使得每一個物體的凸出部分顯得更加的立體。不但使每一種顏色的色調更明亮了，也使所有已著色的部分顯得更有形。

深度的表現與紋路的技巧

在繪畫的技巧中可以用兩個基本的線條方向來表現。在繪畫透視法中，平行和斜線是兩種最普遍的線條方向，而垂直線方向也不成問題。然而為了要用紋路技巧來表現，我們就必須找出另外一個線條方向，也就是與水平線相關的線條行進方向。若我們面對的是規則的多面體造形，在物體的每一面中，線條的行進方向最後都會匯聚到遠方的消失點上。若是圓柱體或球體，線條的方向應該要看我們如何在物體的表面上切割出想像的平面，再以水平的線條來加以表現。

這幅畫是從多色組合的色鉛筆中挑選顏色所畫出來的成品。

原子筆所使用的顏色：普魯士藍、群青色、靛色和黃色。橙色信封所使用的顏色：深黃色、橙色、赭黃色、紅棕色和白色。紫色信封所使用的顏色：紫色、普魯士藍和白色。藍色信紙所使用的顏色：天空藍、靛色、群青色、普魯士藍和白色。

黃色信紙與其所投射的陰影使用的顏色：檸檬黃、白色和灰色。

色鉛筆的特性

色鉛筆可以分為一般的色鉛筆、水性色鉛筆以及蠟質粉彩色鉛筆三種。這些色鉛筆的筆芯通常比傳統鉛筆的筆芯還要粗些，但不論是傳統的鉛筆還是色鉛筆同樣都是可以用來展現鉛筆畫經典技法的極佳工具。尤其值得一提的是，水性色鉛筆更可以融合水彩畫的技巧而增加發揮創意的空間。

特殊技法

使用色鉛筆作為繪畫的工具較適合應用於以粗細線條為主的構圖，或是作為同色系顏色與漸層色的著色處理。由於每一種筆芯的特點不同，因此各自擁有特定的表現技法。這一點與筆芯的組成成分和運用較特殊的技巧來作畫有直接的關係。

蠟質粉彩色鉛筆

以蠟質粉彩色鉛筆作畫通常會選擇畫在一些有色的畫紙上。

被歸類為一種乾性筆芯的色鉛筆，通常筆芯外圍覆有一圈木質保護層（與硬式蠟筆的構造相同）。筆芯是由顏料、相當少量的樹脂與白堊做成，與傳統蠟筆的合成內容有所不同。這種作畫工具的使用方式與鉛筆無異，但是兩者筆芯各具特色，這一點我們可以從應用技法上看得出來。混色的處理與色彩融合的效果也很適合表現在蠟質粉彩色鉛筆的畫作上。

作為混色處理的工具

由於蠟質粉彩色鉛筆本身具有揮發性，並且適於混色以調整色彩，因此我們可以運用很多現成的工具來作為混色處理的媒介。除了手指頭與手掌外，我們也可以用擦筆、棉布、小木棒，或任何一種畫筆。使用這些工具便可以將線條與色彩充分混合，因此，蠟質粉彩色鉛筆才被公認為最能精緻表現漸層效果的一種繪畫工具。

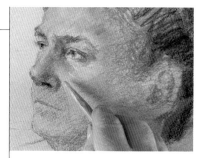

我們利用蠟質粉彩色鉛筆本身所具有的特點來作為著色的工具。

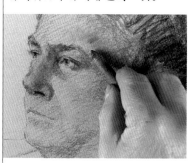

擦筆可以讓我們順利地處理線條與色彩的混色，並呈現出優質的漸層效果。

以蠟質粉彩色鉛筆混色以調整色彩

蠟質粉彩色鉛筆的筆芯較硬，繪畫的效果便充分表現出這樣的特色。換言之，若以蠟質粉彩色鉛筆作畫，除了可以運用一般色鉛筆作畫的基本技巧外，還可充分利用其色彩調整與揮發性等特點，這是一般傳統鉛筆所缺乏的特殊之處，因此這兩種可說是完全不同的繪畫媒材。

色　鉛　筆

色鉛筆的應用

色鉛筆的
特性

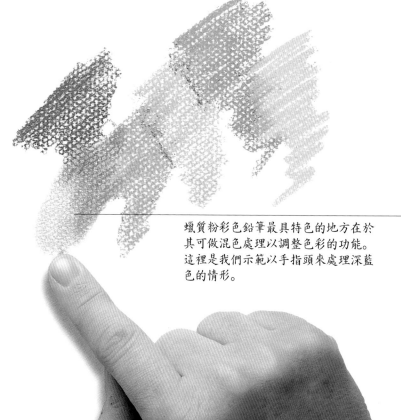

蠟質粉彩色鉛筆最具特色的地方在於其可做混色處理以調整色彩的功能。這裡是我們示範以手指頭來處理深藍色的情形。

水性色鉛筆

　　顧名思義,這種色鉛筆的筆芯可以溶解於水中。其筆芯基本上是由顏料與作為黏合劑的樹脂構成。由於它也屬於色鉛筆的一種,因此我們同樣可以套用色鉛筆的基本技巧來作畫。然而正因為它溶於水的特性,也可以融入水彩畫的作畫技巧來展現繪畫創意。原則上,這種水性色鉛筆適用於線條的構圖,亦相當適合納入水彩畫所欲達到的輕靈效果。

水與畫筆

　　有各種不同的工具可以用來將水溶混於以水性色鉛筆畫成的畫作上;最普遍的是使用畫筆。作畫時,可以運用色鉛筆的基本技巧來進行底稿的構圖,之後便可善用畫筆的功能隨心所欲地加水敷彩著色。

水性色鉛筆可以溶於水,通常我們會使用畫筆來沾水處理。

首先,以水性色鉛筆繪出基本構圖底稿,不需要使用太多顏色,如蓋子的部分反而應該要更輕描淡寫。

這是經過水性色鉛筆進行敷彩後的成果圖。

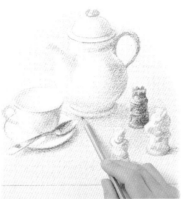

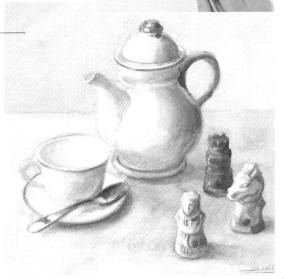

水彩的預先留白

　　當我們提及水彩畫時相當注重留白的動作。我們應該在一開始構圖時即將需要的部分預留下來。例如比較顯眼的光澤部分,像是玻璃的光澤,便可以先用傳統的白色色鉛筆畫出,或用白蠟勾勒出,以順利將要敷彩的水分分離開來。

我們在進行底稿的線條構圖時,就應該要在所有的色彩區域中先預留光澤的部分。

預先留白可以使構圖中的光澤部分清晰而明淨,就像圖上所顯現的一般。

我們只要用水性色鉛筆在畫紙敷上一些色彩,沾了水後立即就可以看出畫面呈現出驚人的效果,並烘托出有如水彩畫般的明晰暈彩。

水的使用與水性色鉛筆

　　由於傳統的鉛筆本身含有蠟的成分,即使我們把它沾濕也不會溶解,反而還會將水隔離開來。反觀水性色鉛筆,尤其是品質好的,色彩可以完全與水融合。加了水的作用,構圖的線條甚至可以消失於無形。通常,一開始我們先把水性色鉛筆當作傳統鉛筆進行構圖,之後,在既有的線條基礎上再添加水分。

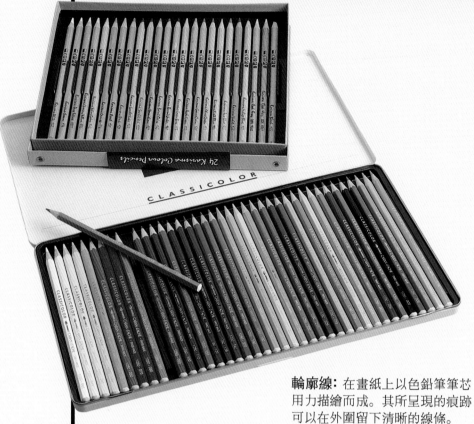

輪廓線： 在畫紙上以色鉛筆筆芯用力描繪而成。其所呈現的痕跡可以在外圍留下清晰的線條。

色 域： 由淺入深或相反的色調排列方式組成的色彩範圍組合。可以利用畫紙的白色底面來做成半透明的色域組合，也可以利用與白色的混合得出不透明的色域組合。

色彩融合： 在原先畫好的色彩上重複塗擦另一種色彩以使色彩融合在一起的效果。

刮 白： 在已著色或已畫上較深色彩的畫面上重新將顏色收回的動作。鉛筆畫可以用橡皮擦擦掉，不過由於色鉛筆含有蠟的成分，可以用小刀以點狀的方式恢復為白色的區域。

色調與強度： 當我們用最大的力道在畫紙上塗色就會得到最暗的色調，那麼即是以最大的色彩強度來畫線條；反之，用力較小畫出來的色調便較淺。要在畫面上做明暗的處理可以用線條來表現，也可以不用。如果我們採用粗線條來表現，線條的濃度加多，或線條的強度加大，呈現出來的色調就會比較暗。若採用豐富多樣的色彩來作畫時，各種色調的呈現就可以透過與白色的混合來調節。

參考色彩： 即三原色、二次色與三次色。三原色即黃、紅與藍；二次色即分別混合相等的兩種原色而來：綠色（黃色和藍色混合而成）、橙色（黃色和紅色混合而成）、紫色（紅色和藍色混合而成）；三次色則分別由比例 75% 與 25% 各一的原色混合得出：黃橙色來自於 75% 的黃色與 25% 的紅色，紅橙則由 75% 的紅色與 25% 的黃色組成，紅紫色則是 75% 的紅色與 25% 的藍色混色而來，藍紫色則是 75% 的藍色與 25% 的紅色混合而來，黃綠色有 75% 的黃色與 25% 的藍色，最後，藍綠色則混合了 25% 的黃色與 75% 的藍色。

敷彩著色： 在畫面上敷上顏色後的結果。一般制式的著色方式並未將線條與切面納入容許的範圍，因此輪廓的邊界便是畫面最外圍的部分。

陰 影： 用石墨鉛筆將畫紙某些部分塗暗，也就是製造陰影效果。有沒有使用粗細線條來構圖均可以呈現出明暗的效果。

漸 層： 在漸層效果的表現上，色彩應該以遞增或遞減的序列方式繪出，在色差的表現上不應有跳躍的情形出現，即是一種同色系顏色的漸層著色排列。

擦筆色彩調整： 一般指運用手指頭或擦筆直接在畫紙上摩擦藉以調整色彩的混色處理技巧。

混 色： 色彩透過重疊著色彼此混合而成，線條可見與否不論。一旦混色層次的色彩濃度很大，我們即判定此混色中加入了各種色彩的融合。

粗線條： 色鉛筆是一種很適合透過重複的點與線來形構粗的線條造形的理想工具，不論這些點或線是否重疊。

普羅藝術叢書

繪畫入門系列

彩繪人生，為生命留下繽紛記憶！

拿起畫筆，創作一點都不難！

—— 普羅藝術叢書
畫藝百科系列・畫藝大全系列

讓您輕鬆揮灑，恣意寫生！

畫藝百科系列（入門篇）

油　畫	風景畫	人體解剖	畫花世界
噴　畫	粉彩畫	繪畫色彩學	如何畫素描
人體畫	海景畫	色鉛筆	繪畫入門
水彩畫	動物畫	建築之美	光與影的祕密
肖像畫	靜物畫	創意水彩	名畫臨摹

畫 藝 大 全 系 列

色　彩	噴　畫	肖像畫
油　畫	構　圖	粉彩畫
素　描	人體畫	風景畫
透　視	水彩畫	

全系列精裝彩印，內容實用生動

翻譯名家精譯，專業畫家校訂

是國內最佳的藝術創作指南

邀請國內創作者共同編著
學習藝術創作的入門好書

三民美術普及本系列
（適合各種程度）

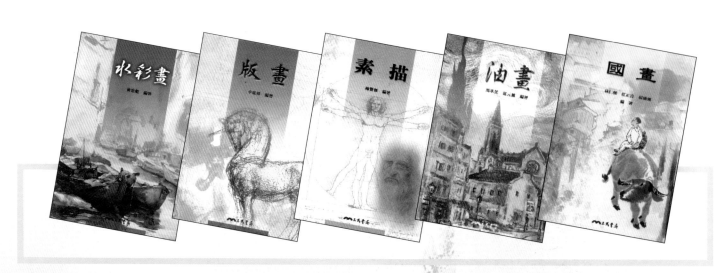

水彩畫　黃進龍／編著

版　畫　李延祥／編著

素　描　楊賢傑／編著

油　畫　馮承芝、莊元薰／編著

國　畫　林仁傑、江正吉、侯清地／編著